英國門薩官方唯一授權

MENSA

全球最強腦力開發訓練

台灣門薩————審訂

入門篇 第四級 LEVEL 4

TRAIN YOUR BRAIN
PUZZLE BOOK

MENSA全球最強腦力開發訓練
英國門薩官方唯一授權 入門篇 第四級
TRAIN YOUR BRAIN PUZZLE BOOK: MIND-MELTING CONUNDRUMS

編者　　　　Mensa門薩學會　羅伯‧艾倫（Robert Allen）等
審訂　　　　台灣門薩
　　　　　　何季蓁、孫為峰、陸茗庭、曾于修
　　　　　　曾世傑、詹聖彥、鄭育承、蔡亦崴
譯者　　　　屠建明
責任編輯　　顏妤安
內文構成　　賴姵伶
封面設計　　陳文德
行銷企畫　　劉妍伶

發行人　　　王榮文
出版發行　　遠流出版事業股份有限公司
地址　　　　臺北市中山北路一段11號13樓
客服電話　　02-2571-0297
傳真　　　　02-2571-0197
郵撥　　　　0189456-1
著作權顧問　蕭雄淋律師

2021年5月31日　初版一刷
定價　平裝新台幣280元（如有缺頁或破損，請寄回更換）
有著作權‧侵害必究 Printed in Taiwan
ISBN　978-957-32-9046-9
遠流博識網　www.ylib.com
E-mail: ylib@ylib.com

Text Mensa2019
Design© Carlton Books Limited 2019
This edition arranged through THE PAISHA AGENCY
Traditional Chinese edition copyright: 2021 Yuan-Liou Publishing Co., Ltd.

國家圖書館出版品預行編目(CIP)資料

MENSA全球最強腦力開發訓練：英國門薩官方唯一授權（入門篇第四級）/Mensa門薩學會,羅伯特.艾倫(Robert Allen)等編；屠建明譯.
-- 初版. -- 臺北市：遠流出版事業股份有限公司, 2021.05
面；　公分
譯自：Train your brain puzzle book : mind-melting conundrums
ISBN 978-957-32-9046-9(平裝)

1.益智遊戲
997　　　　110004350

英國門薩官方唯一授權

MENSA
全球最強腦力開發訓練

台灣門薩————審訂

入門篇 第四級 LEVEL 4

前言

這本智力謎題書能快速訓練你的大腦。

本書充滿用來測試你的語言及數字推理能力的謎題,讓你運用邏輯思考以及堅持下去的意志力來找出解答。但最重要的是:從中找到樂趣!

如果你喜歡這本書,可以試試本系列的「入門篇第五級」,裡面有更多謎題供你挑戰。

關於門薩

門薩學會是一個國際性的高智商組織，會員均以必須具備高智商做為入會條件。我們在全球40多個國家，總計已經有超過10萬人以上的會員。門薩學會的成立宗旨如下：

＊為了追求人類的福祉，發掘並培育人類的智力。
＊鼓勵進行關於智力本質、特質與運用的研究。
＊為門薩會員在智力與社交面向提供具啟發性的環境。

只要是智商分數在當地人口前2％的人，都可以成為門薩學會的會員。你是我們一直在尋找的那2％的人嗎？成為門薩學會的會員可以享有以下的福利：

＊全國性與全球性的網路和社交活動。
＊特殊興趣社群——提供會員許多機會追求個人的嗜好與興趣，從藝術到動物學都有機會在這邊討論。
＊不定期發行的會員限定電子雜誌。
＊參與當地的各種聚會活動，主題廣泛，囊括遊戲到美食。
＊參與全國性與全球性的定期聚會與會議。
＊參與提升智力的演講與研討會。

歡迎從以下管道追蹤門薩在台灣的最新消息：
官網　https://www.mensa.tw/
FB粉絲專頁 https://www.facebook.com/MensaTaiwan

第**1**題

根據上方的數列中的數字，
找出問號應該是哪個數字。

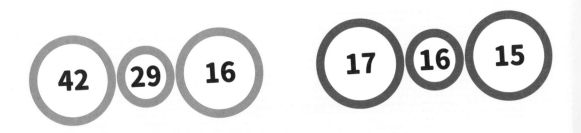

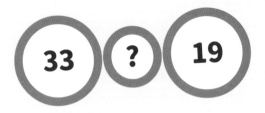

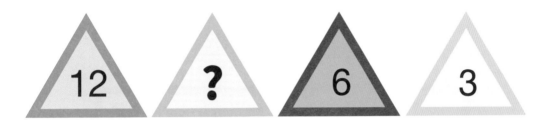

第2題

要完成這個數列的話，問號
應該填入哪個數字呢？

第3題

下方網格中含有一個有名的句子，外加一個多餘的字。找出句子之後，剩下的那個字是什麼呢？

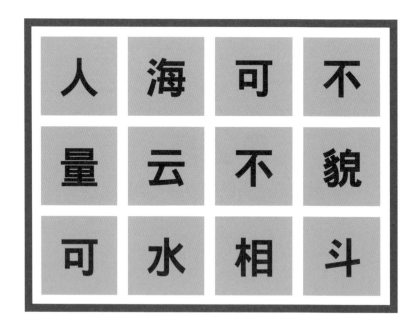

第4題

老師拿著圖卡，要學生用英文念出圖卡上動物的英文名稱。

老師拿出第一張圖卡，阿傑說「Cat」，小曼說「Dog」，珊珊說「Cat」。老師拿出第二張圖卡，阿傑說「Dog」，小曼說「Cat」，珊珊說「Cat」。

其中有人說對了一次，有人兩次都說對了，有人兩次都說錯了，請問誰只說對了一次呢？

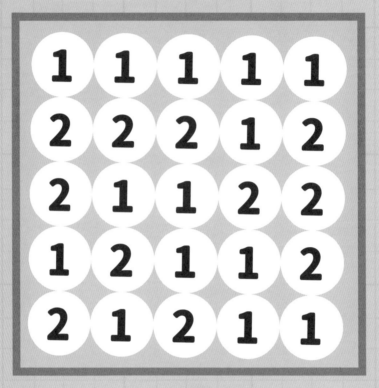

第5題

從左下角的2移動到右上角的1，只能往上
跟往右走，將經過的9個數字相加，最大會
是多少呢？

第**6**題

圓形中每個區塊都依照某個規則產生，
問號應該是哪個數字呢？

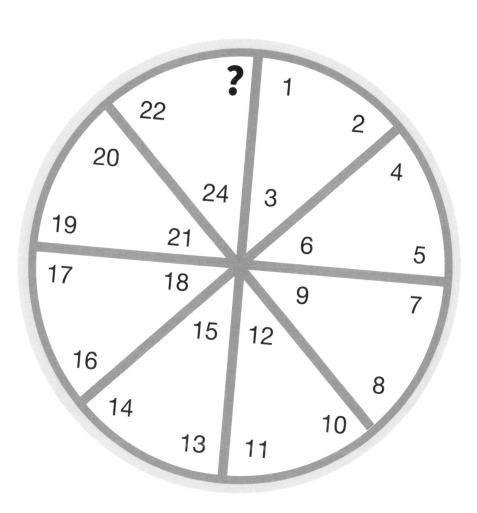

第7題

問號應該是哪個數字呢？

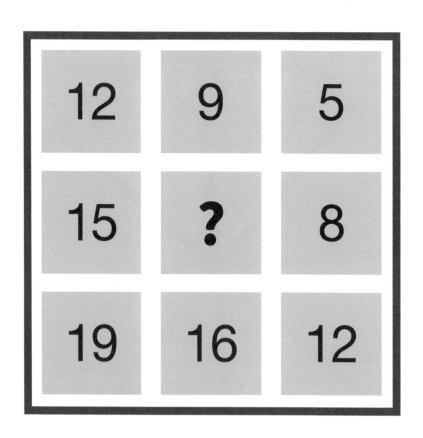

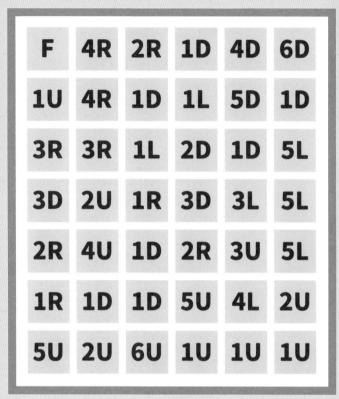

F	4R	2R	1D	4D	6D
1U	4R	1D	1L	5D	1D
3R	3R	1L	2D	1D	5L
3D	2U	1R	3D	3L	5L
2R	4U	1D	2R	3U	5L
1R	1D	1D	5U	4L	2U
5U	2U	6U	1U	1U	1U

第8題

這裡有個特別的保險箱，需要以正確順序按到每個按
鈕才能開啟。「F」代表最後一個按鍵。移動的方向
與步數標示在每個按鈕上：U是往上、D是往下、L
是往左、R是往右。例如「1U」這個鍵代表向上一
步，「1L」代表向左一步。請問要從哪個按鍵開始，
才能走到「F」？ 提示：此按鍵在中間那一列。

第9題

如果用正確順序拼寫方格中的字母，會是一種日常生活中常見的用品。少了哪個字母呢？

E	L	P
N	O	?
T	E	H

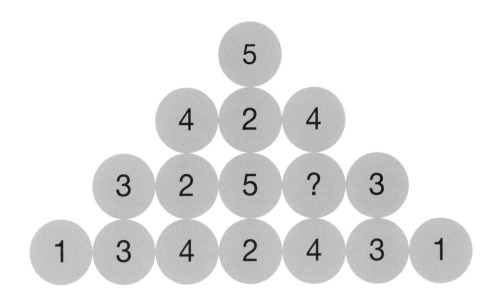

第**10**題

圖中的數字存在某種規律，問號應該是
哪個數字呢？

第11題

從左下角的5移動到右上角的2，路徑上要經過5
個數字。每個實心圓形代表「+2」，就是每遇
到一個實心圓形總和就加2。將經過的5個數字
和實心圓形加起來，最大的總和會是多少？

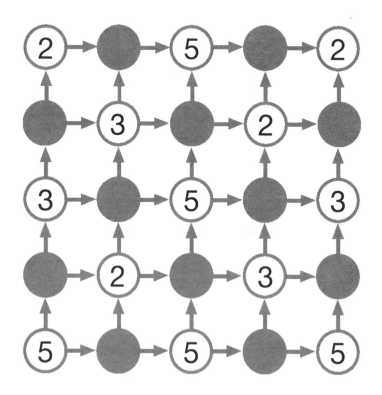

第12題

這些星球之中有一個不是同類，
請問是哪一個呢？

地球

火星

木星

水星

太陽

第13題

找出哪個詞被放錯圈圈？

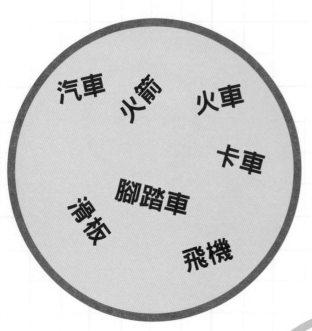

汽車　火箭　火車　卡車　腳踏車　滑板　飛機

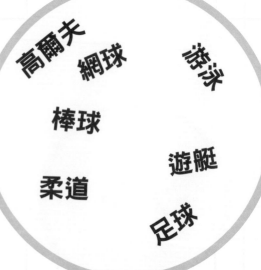

高爾夫　網球　游泳　棒球　遊艇　柔道　足球

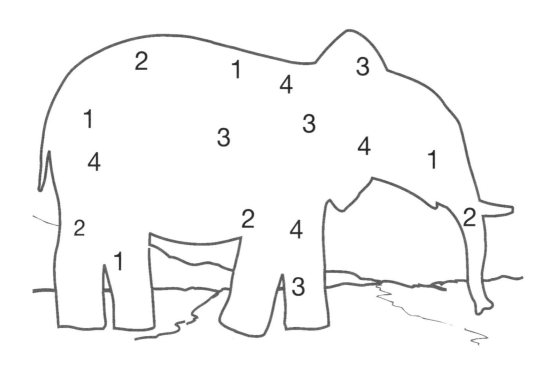

第**14**題

如果要用直線將這隻大象分割成幾個區塊，
且每個區塊都必須有1、2、3、4這4個數
字，最少需要畫幾條線呢？

第15題

問號應該分別換成哪個運算符號（＋、－、×、÷，每個符號不限使用一次），才可以使這個算式成立？

2 ? 3 ? 1	= 4

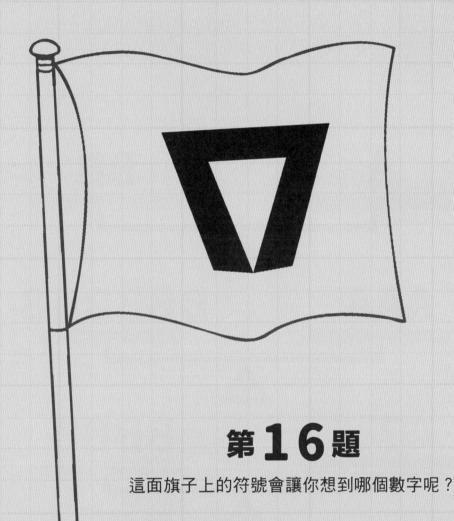

第16題

這面旗子上的符號會讓你想到哪個數字呢？

第17題

下面第一和二個天平是平衡的，要在第三個天平加
上多少個「A」，才能使它維持平衡？

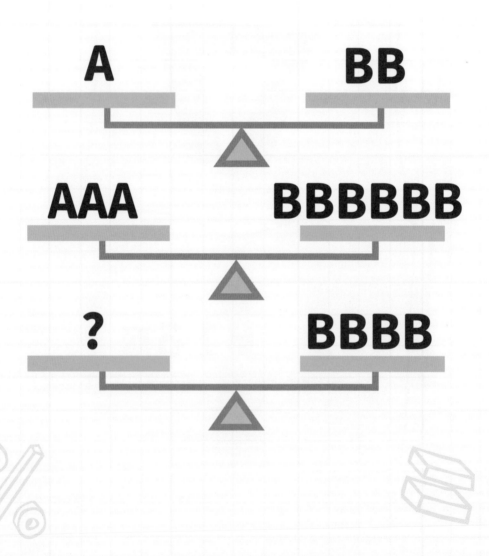

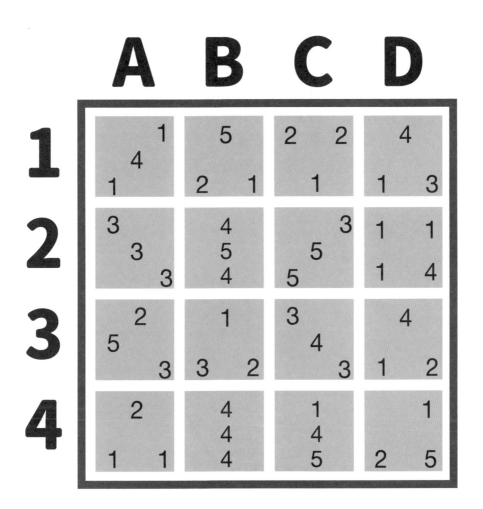

第18題

上面哪幾個方格有相同的數字？

第19題

在一間有180人的公司，員工餐廳提供了千層麵、蔬菜咖哩和夏威夷火腿排。星期二有60人選了千層麵、三分之二的人選了夏威夷火腿排。有幾個人選了蔬菜咖哩？

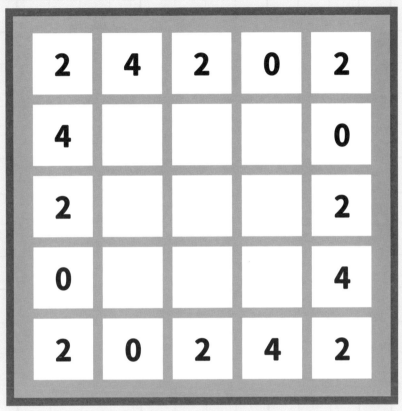

2	4	2	0	2
4				0
2				2
0				4
2	0	2	4	2

第20題

在空格中填入某一個數字，會讓每一列或每一行
的數字加起來都等於10，對角線的數字加起來也
等於10。請問是哪個數字呢？

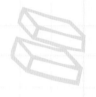

第21題

有一個人每天騎腳踏車、搭公車和走路去上班。如果他需要先騎腳踏車5英里，再搭兩倍距離的公車，接著再走公車路線的十分之一，他總共通勤了多遠的距離？

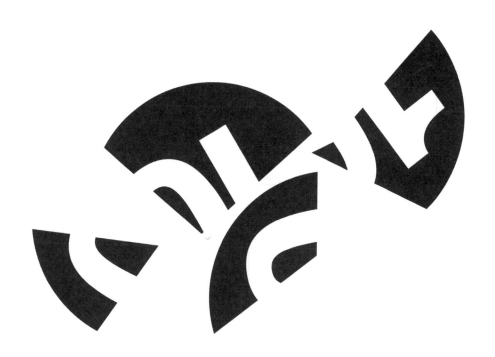

第22題

將上圖的每片蛋糕重新組合成一個完整的生日
蛋糕，過生日的人是幾歲呢？

第23題

看看黑板上的詞。哪個不是同類呢？

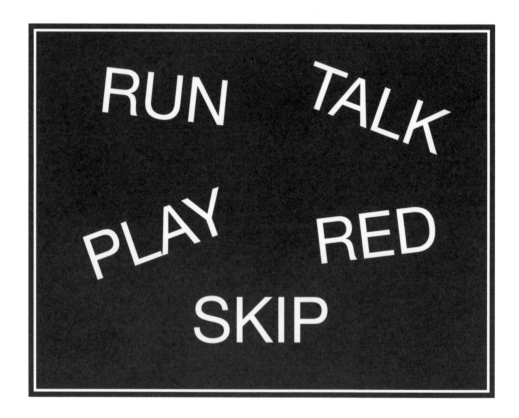

第**24**題

有位小女孩把她的巧克力分給朋友，讓每個人
都得到自己年齡三倍的巧克力數量。如果她有
三個朋友，分別是4、5、6歲，她總共會送出
幾個巧克力呢？

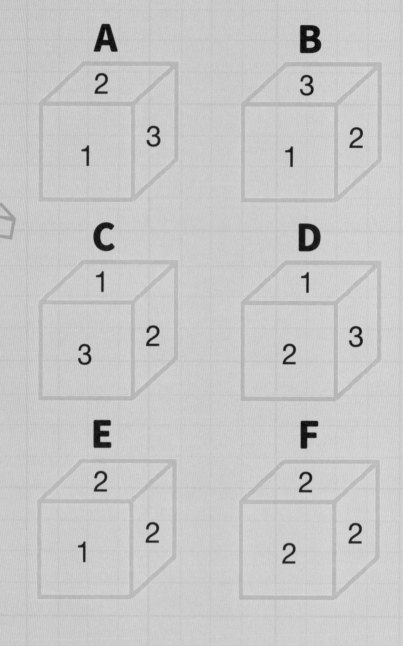

A 2 3 1

B 3 2 1

C 1 2 3

D 1 3 2

E 2 2 1

F 2 2 2

第25題

上面有5個圖形來自同一個方塊的不同角度。
哪個圖形不是出自同一個方塊呢？（補充：
不考慮數字方向。）

第26題

以下這些數字藏有一個特別的規律，問號應該是
哪個數字呢？

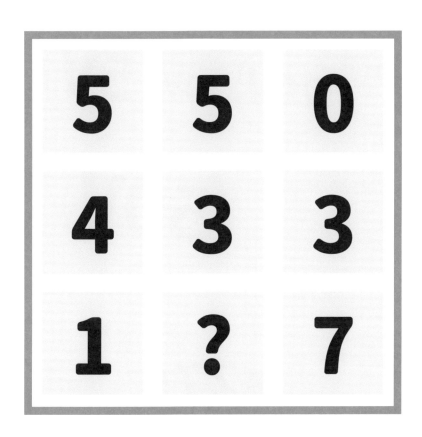

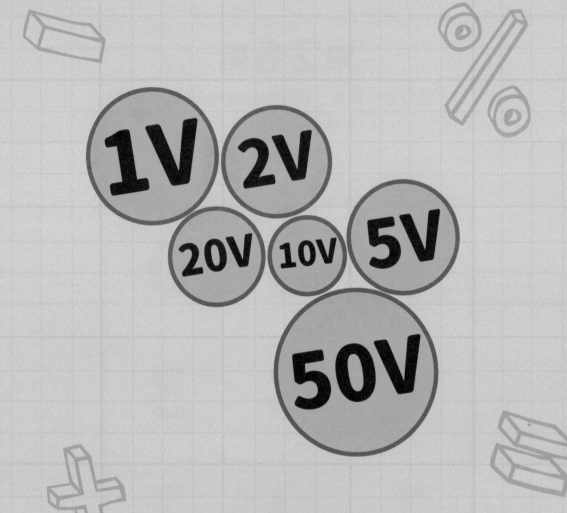

第27題

在維納斯星球上，共有1V、2V、5V、10V、20V、50V
等6種幣值的錢幣。一個維納斯人在銀行存有總金額為
374V的3種錢幣，且數量相同；請問他有的是哪3種錢
幣，數量是多少？

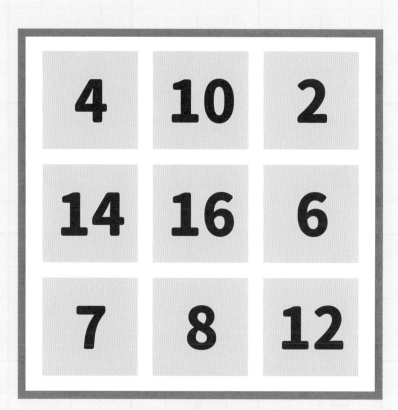

4	10	2
14	16	6
7	8	12

第28題

方格中哪個數字不是同類？為什麼？

第29題

中間一行的數字和左右兩行數字互有
關聯。找出這個關聯，以及問號應該
是哪個數字。

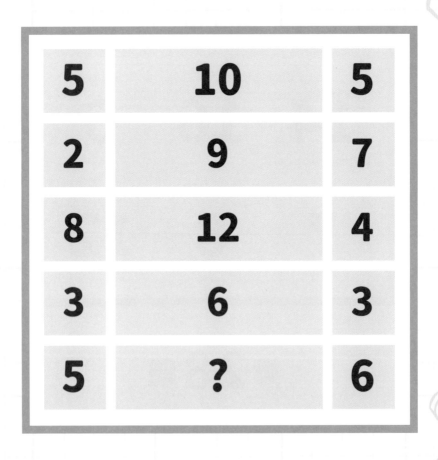

5	10	5
2	9	7
8	12	4
3	6	3
5	?	6

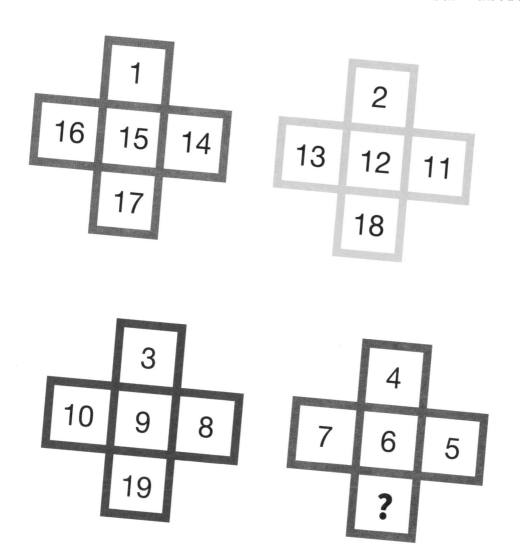

第30題

問號應該是哪個數字呢？

第31題

從左下角的3移動到右上角的3，將經
過的9個數字相加，最小會是多少呢？

1	2	2	2	3
2	1	3	3	2
2	2	2	1	1
1	3	1	2	2
3	1	1	2	3

第**32**題

小愛身上的錢比珊珊多3塊錢，但如果珊
珊的錢比現在多三倍，她就比原本兩人
的總和多3塊錢。請問小愛有多少錢呢？

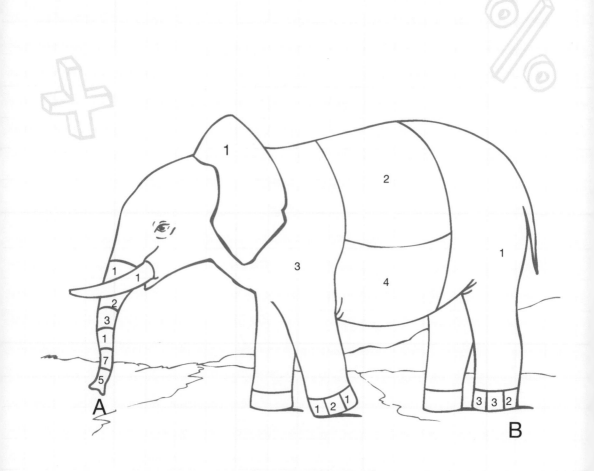

第33題

大象身體的每個部位都有1個數字。從位置A
經過大象的身體到位置B，把經過的所有數字
加起來，最小會是多少？

第**34**題

我今年36歲。我在妮妮現在這個年紀的時候，她當時歲數的兩倍等於我現在的歲數。請問妮妮去年幾歲？

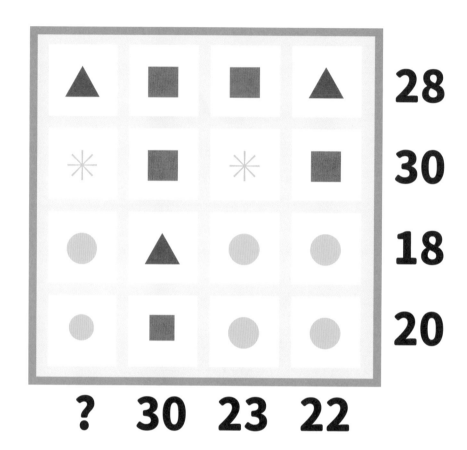

第35題

上圖的每一個符號分別代表某個數字，每行或列的符號相加，等於旁邊的數字。問號應該是哪個數字呢？

第36題

問號應該分別換成哪個運算符號（＋、－、×、÷，
每個符號不限使用一次），才可以使這個算式成立？

| 3 | ? | 4 | ? | 3 | ? | 8 | | = | 7 |

第37題

這面旗子上的符號會讓你想到哪個數字呢？

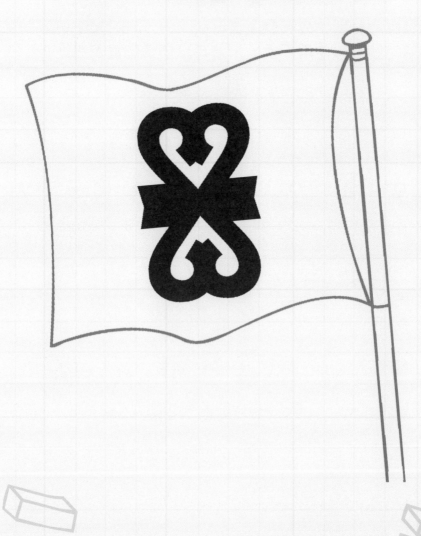

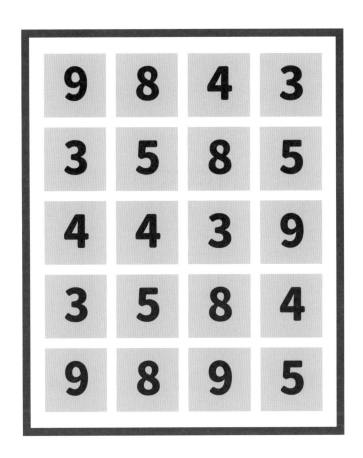

第38題

把這個方格劃分成四個相同的形狀，讓每個
形狀中的數字相加後總和相同。

第39題

你想跟電影明星穆喬馬喬要簽名。你知道在他住在哪條街，但不知道門牌號碼。以下是幫助你找到他家的線索。請問他家的門牌號碼是多少？

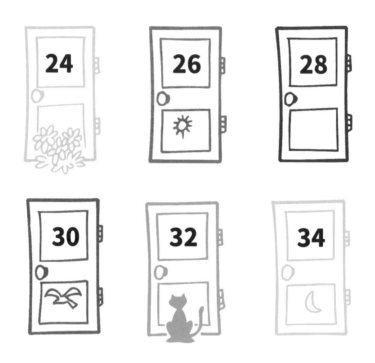

1. 穆喬不喜歡在庭院種花。

2. 門牌號碼無法被7整除。

3. 房子的名稱不是「陽光小屋」。

4. 把門牌號碼除以二的話，結果在15和17之間。

5. 穆喬拍了一部片叫《月球任務》，票房慘澹。

6. 穆喬喜歡貓。

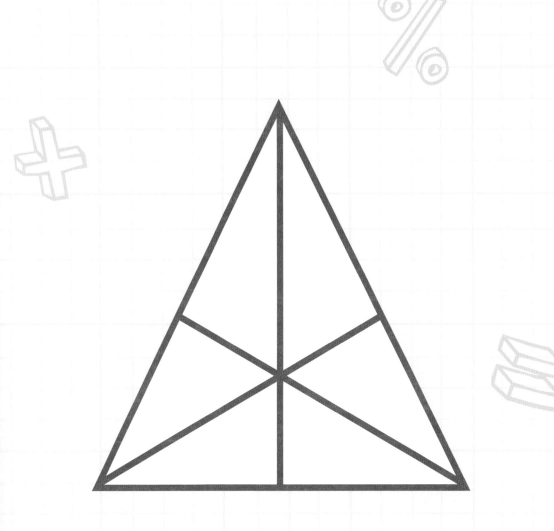

第40題

上方圖形中有幾個三角形呢？

第41題

下面第一和二個天平是平衡的。
要在第三個天平加上多少個
「A」，才能使它維持平衡？

AAA	**B**

BB	**C**

?	**BC**

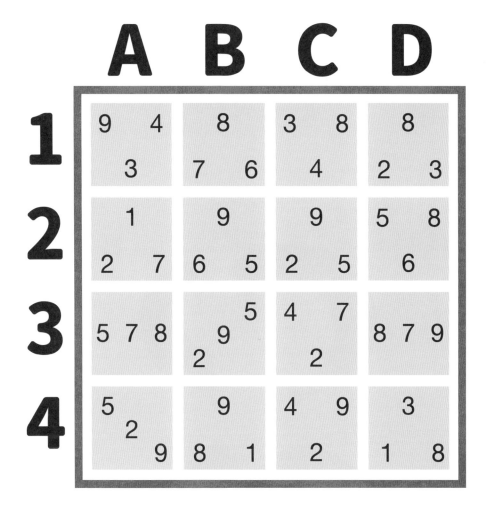

第42題

上面哪幾個方格有相同的數字？

第43題

將上面的圖形複製重組後，可以組成
哪個數字呢？

A

B

C

D

E

第44題

請問哪個符號不是同類？

第45題

這是一個有規律的數列。問號應該
是哪個數字呢？

| ? | 128 | 64 | 32 | 16 | 8 | 4 |

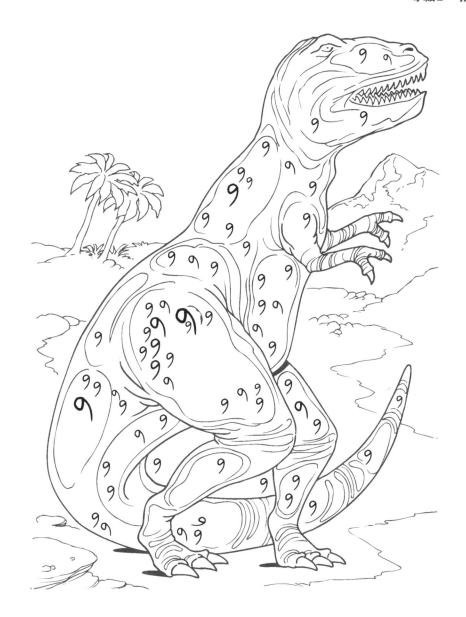

第46題

這隻暴龍身上有幾個9呢？

16	28	14	44
24	52	48	8
40	4	64	36
12	32	56	20

第47題

方格中哪個數字不是同類？為什麼？

第48題

請問A、B、C、D、E之中，哪個才是
方塊缺少的部分？

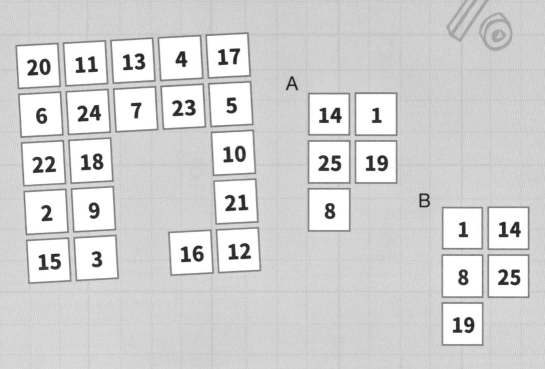

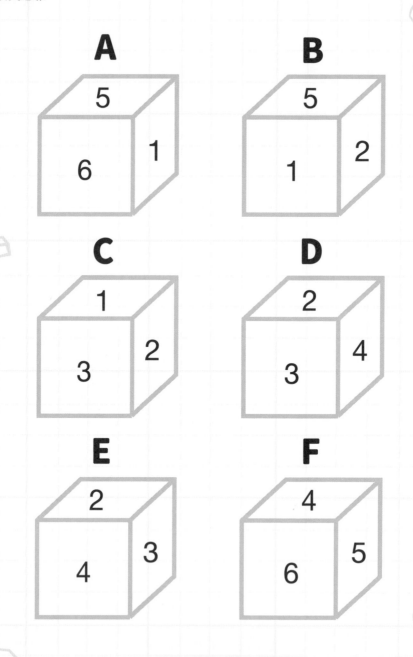

第49題

上面有5個圖形來自同一個方塊的不同角度。哪個圖形不是出自同一個方塊呢？（補充：不考慮數字方向。）

第50題

將1～5的數字填入方格中，每行、
每列與對角線上的數字不重複，問
號應該是哪個數字呢？

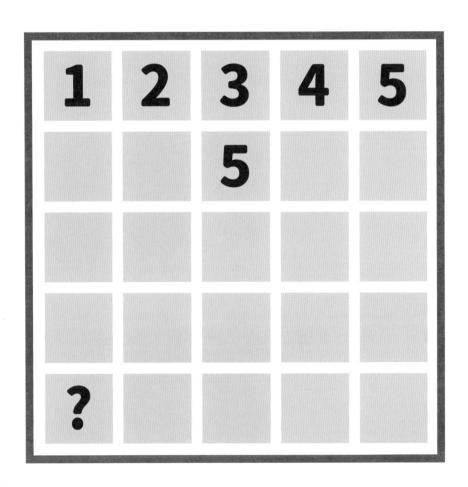

第51題

觀察圖中數字的規律，找出問號應該是
哪個數字。

1

1　4　2

5　4　1　1　3

9　4　4　3　6　6　**?**

1	2	2	5	5	2
7	5	7	3	1	3
3	9	9	1	9	7
9	3	7	1	3	5
1	5	2	3	7	1
7	2	9	5	2	9

第52題

把這個方格劃分成四個相同的形狀，讓每個形狀中的數字相加後總和相同。

57

第53題

這個展開圖無法摺出下面
哪個立方體呢？

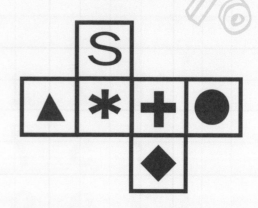

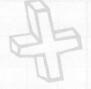

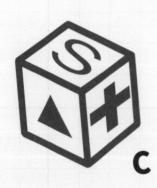

A

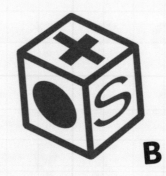

B

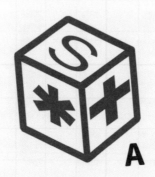

C

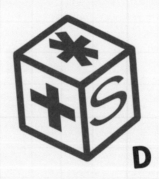

D

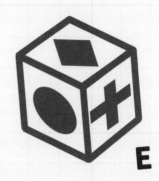

E

58

第54題

本圖是一個很聰明的保險箱，依序轉動其中4格正確的旋鈕即可開啟。應該轉動哪幾個旋鈕，正確的順序是什麼呢？

提示：最後一個旋鈕在倒數第二個的南方，倒數第二個在前一個的東方兩格，而倒數第三個旋鈕在前一個旋鈕的南方一格，前一個旋鈕在最西北。

第55題

要摧毀這艘太空船，必須把上面的數字變成沒有零
頭。你可以把那個數減去11、13、19、21或25。
該選哪一個呢？

第56題

下圖的每一個符號分別代表某個
數字。問號應該是哪個數字呢？

30		42	38	
□	X	X	□	36
Z	X	□	Z	24
♥	♥	♥	♥	?
Z	X	□	X	32

第57題

中間部分的數字和左右兩邊的數字互有關聯。
找出這個關聯，以及問號應該是哪個數字。

3	51	5
8	46	8
2	41	7
3	21	4
6	?	9

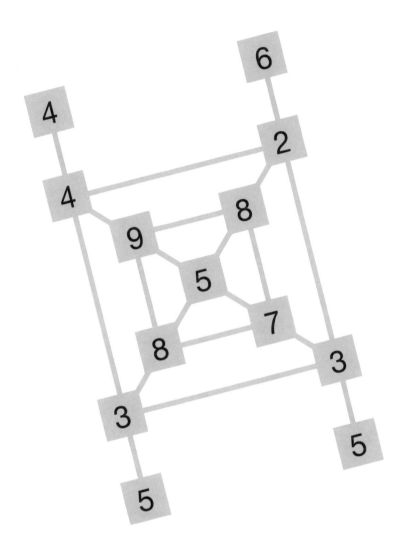

第58題

從任一個角落的數字開始沿著線往中間前進，
將經過的前4個數字與起點的數字加起來，最
小會是多少呢？會有幾條不同路徑？

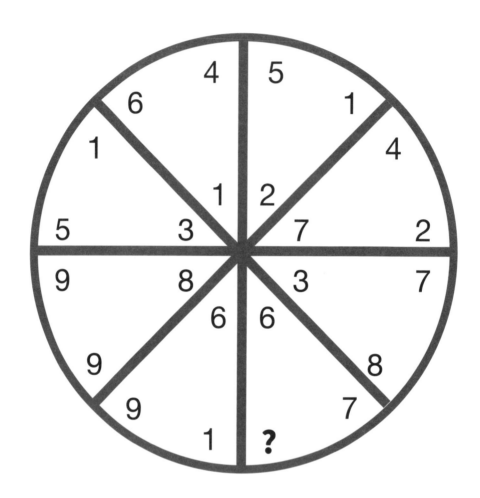

第59題

圓形中每個區塊都依照某個規則產生，
問號應該是哪個數字呢？

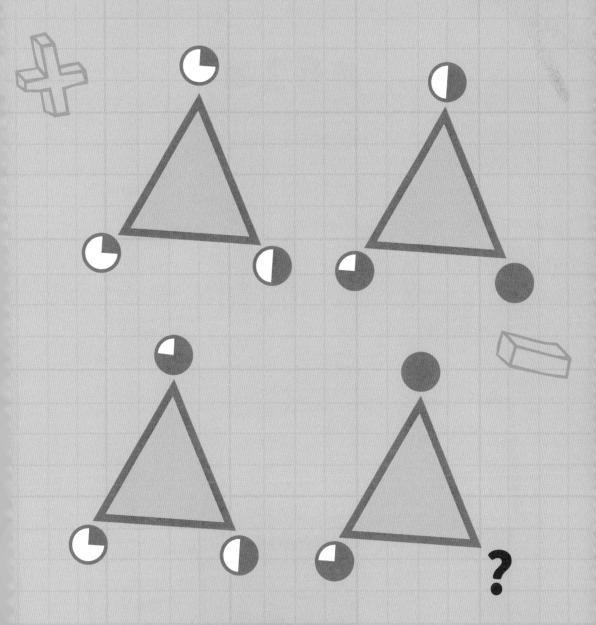

第60題

最後一個三角形缺少的符號是什麼呢？

第61題

以下每一組詞彙中都有一個不是同類，
你能全部找出來嗎？

蜘蛛
螞蟻
蟋蟀
蝴蝶

起司
牛奶
奶油
蛋

東京
紐約
倫敦
首爾

英格蘭
西班牙
希臘
波蘭

恆河
尼羅河
密西西比河
亞馬遜河

捷豹
福特
哈雷
保時捷

積雲
雨雲
氣旋
層雲

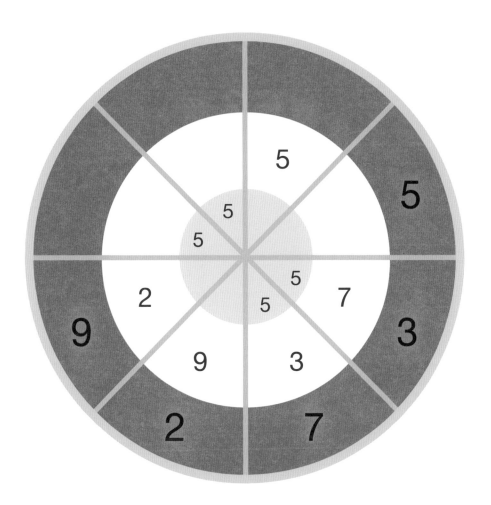

第62題

這塊蛋糕中每個區塊的數字總和都相同，每一圈的數字總和也相同，空白處應該填入那些數字呢？

第63題

鴨子身體的每個部位都有1個數字。從位
置A經過鴨子的身體到位置B，把經過的
所有數字加起來，最小會是多少？

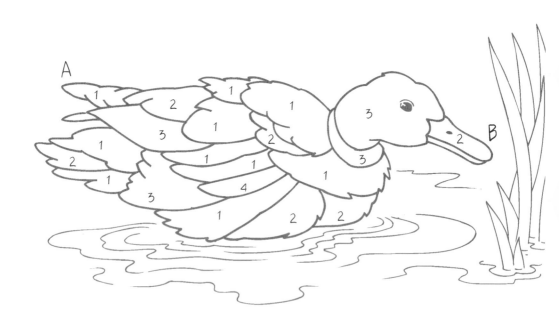

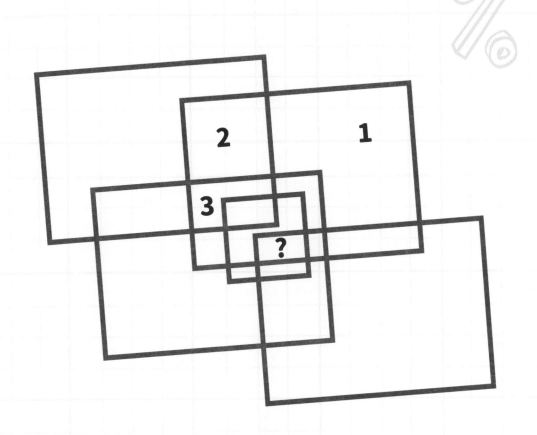

第**64**題

如果仔細看，會發現這個圖中的數字是依照
某種規則標示，問號應該是哪個數字呢？

第65題

圖中每個四分之一圓靠近圓心處的數，和對面四分之一圓靠近外側的數有關連。問號應該是哪個數字呢？

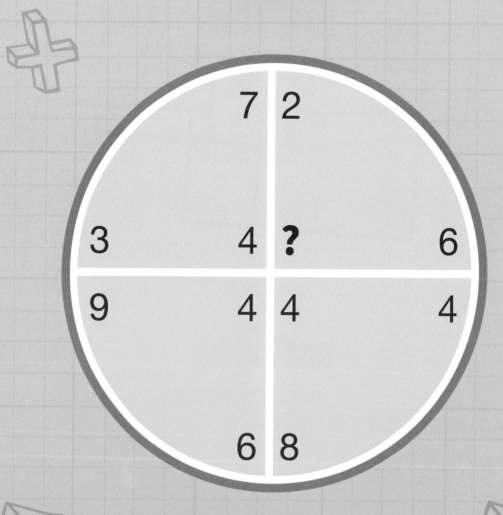

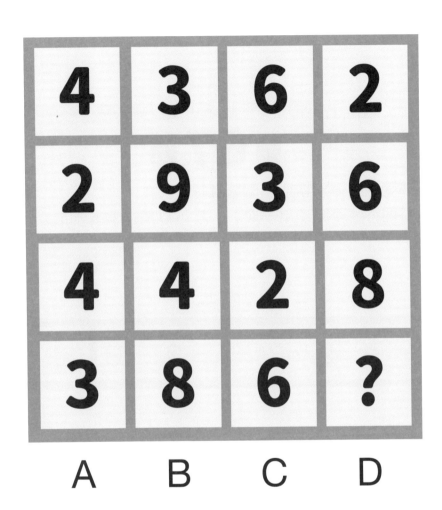

第66題

D行的數字跟A、B、C行的數字有某種
關聯，問號應該是哪個數字呢？

第67題

問號應該分別換成哪個運算符號（＋、－、×、÷，
每個符號不限使用一次），才可以使這個算式成立？

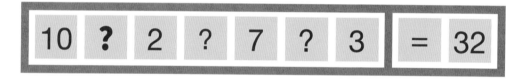

海王星

大熊座

參宿四　　　　　　　金星

獵戶座

冥王星　　　　　哈雷彗星

馬頭星雲　　　英仙座流星雨

第68題

小宇的興趣是天文觀測。請問上面的
天體之中，哪一個他就算用天文望遠
鏡也無法每年都看到呢？

第69題

奇怪了！這些農夫的名字都叫布朗，但各用不同的語言表示。可是還有更奇怪的事：他們的名字和牽引機上的號碼有關聯。Bruno的號碼應該是什麼呢？（提示：有時候結尾比開頭重要。）

152314

BROWN

12114

BRAUN

152325

BRAZOWY

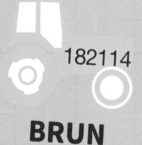

182114

BRUN

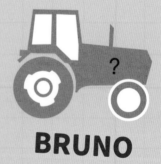

?

BRUNO

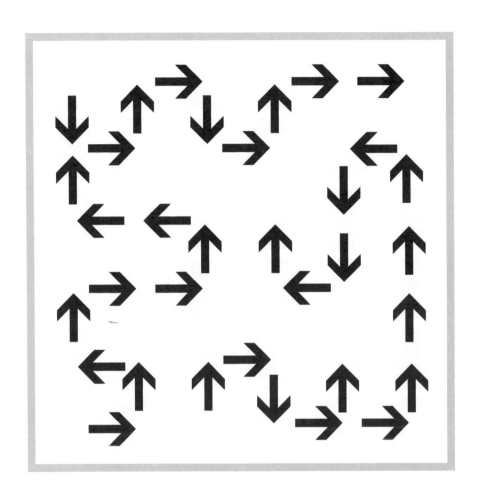

第70題

依著箭頭方向前進，請問最長的路徑
會經過多少個方塊？

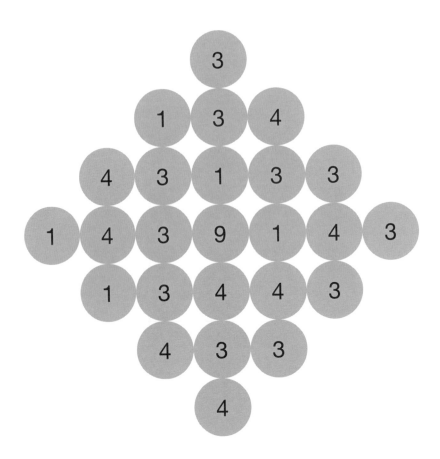

第71題

從中間的9開始，沿著相連的圓圈走（但不能走對角線）。如果要讓經過的3個數字與9相加後的總和為17，可以有幾種不同路徑呢？

第72題

下面第一和二個天平是平衡的，要在第三個
天平加上多少個「B」，才能使它維持平衡？

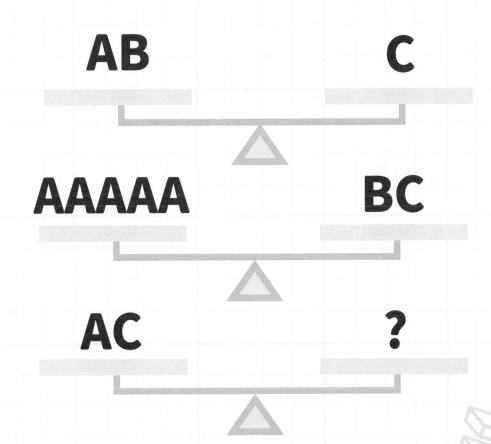

A B C D E

1 **2** **3** **4** **5**

	A	B	C	D	E
1	3 4 / 6 9	1 / 8 / 3 8	2 / 6 8 / 4 8	1 / 2 3 / 4	1 6 / 3 9
2	5 / 1 3 / 5	9 / 1 2 / 8	2 / 3 3 / 2	1 / 3 9 / 7	5 / 6 / 5 5
3	1 / 3 / 9 6	1 / 4 7 / 8	4 / 4 3 / 3	6 / 3 9 / 1	1 5 / 9 8
4	7 7 / 6 6	6 7 / 8 / 9	9 / 9 8 / 2	9 9 / 9	9 6 / 4 8
5	4 / 6 3 / 7	8 / 2 / 3 4	3 1 / 6 9	4 / 4 6 / 9	8 / 8 8 / 8

第73題

上面哪幾個方格有相同的數字？

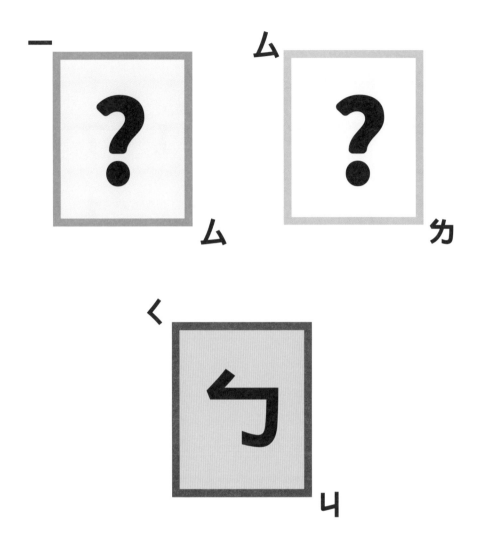

第74題

仔細觀察上方圖形，找出謎題的邏輯，並填
入缺少的注音符號（提示：跟數字有關。）

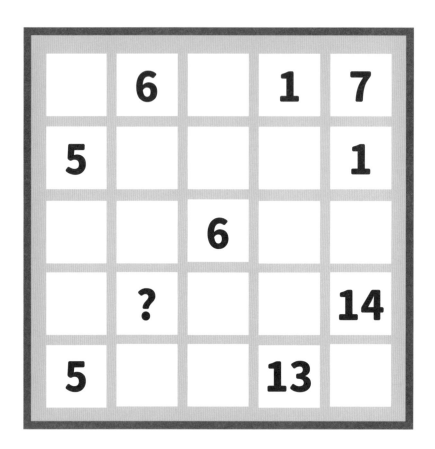

第75題

在空格中填入某兩個數字，會讓每一列、每一行
以及對角線上的數字加起來都等於30。其中一個
數字是另一個的2倍，問號應該是哪個數字呢？

第76題

A、B、C、D之中哪一塊可以和最上方的圖
組成一個圓？

A

B

C

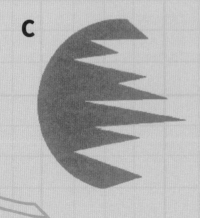

D

第77題

要完成這個數列，問號應該填入哪個數字？

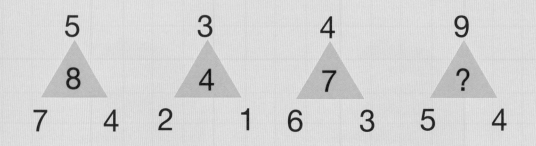

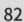

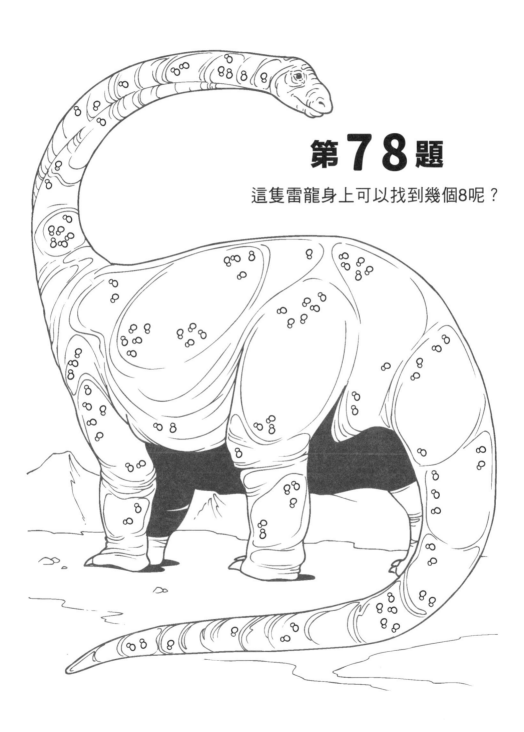

第78題

這隻雷龍身上可以找到幾個8呢？

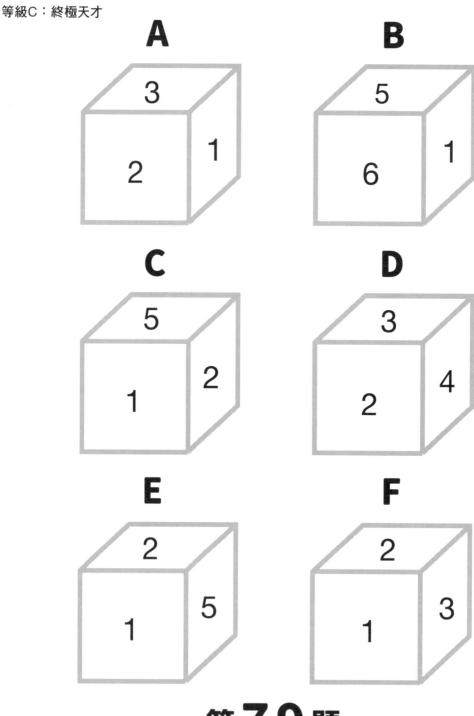

第79題

上面有4個圖形來自同一個方塊的不同角度。哪2個圖形
不是出自同一個方塊呢？（補充：不考慮數字方向。）

第80題

這些時鐘的時針和分針遵照某種簡單的邏輯排
列，第4個時鐘的時針和分針應該分別指向哪個
數字？（提示：可以從24小時制思考。）

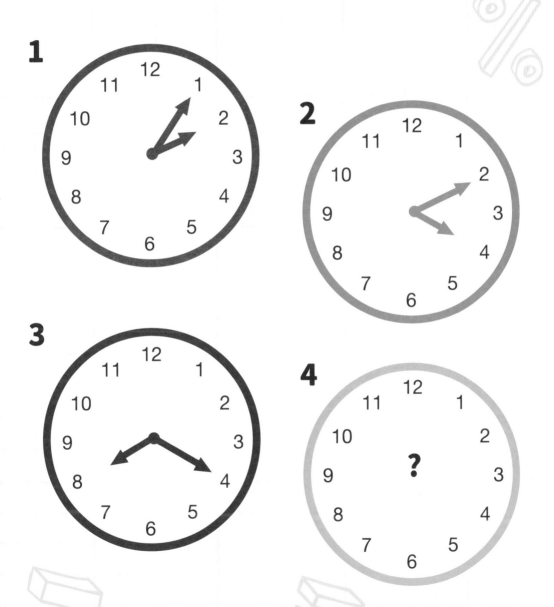

第81題

用數字1到5填滿這個方格，且讓每行、每列和每條對角線上的數字都不重複。問號應該是哪個數字呢？

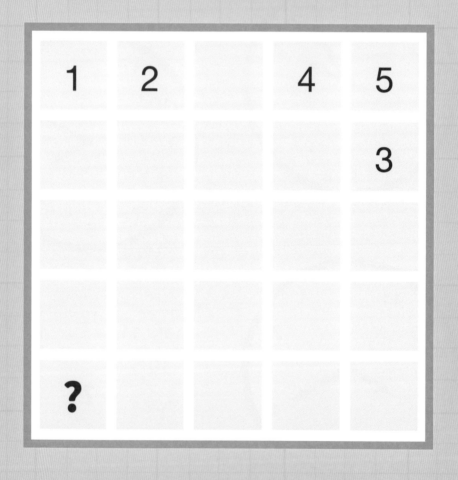

1	2		4	5
				3
?				

C E H I K O ?

第82題

這個序列的下一個字母是什麼呢？

（提示：把它們上下顛倒看看！）

第83題

方格中的注音符號存在某種規則。找出謎題
的邏輯，以及問號應該是哪個注音符號。

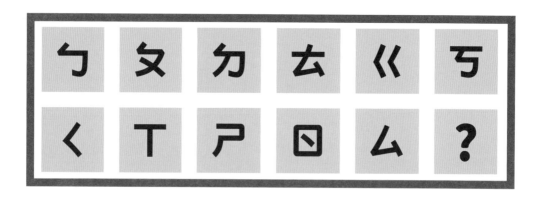

第**84**題

請移動六根火柴，讓這個算式成立。

（提示：本題是以羅馬數字寫成。）

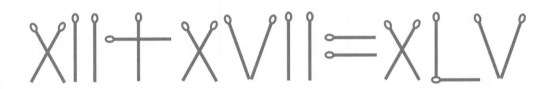

$$XII + XVII = XLV$$

解答

第1題

26。
$42 + 16 = 58$
$58 ÷ 2 = 29$
$17 + 15 = 32$
$32 ÷ 2 = 16$
$33 + 19 = 52$
$52 ÷ 2 = 26$

第2題

9。

第3題

云。這個句子是「人不可貌相，海水不可斗量」。

第4題

珊珊。

第5題

15。

第6題

23。區塊中放有1到24的數。

第7題

12。橫向減3再減4。縱向往下加3再加4。

第8題

1R。

第9題

E。答案是電話（telephone）。

第10題

2。排列是對稱的。

第11題

30。

第12題

太陽。只有太陽不是行星，它是恆星。

第13題

遊艇在錯誤的圓圈。它是一種交通工具。

第14題

3。

第15題

加號（+）和減號（-）。
$2 + 3 - 1 = 4$

第16題

7。這是7和它的倒影擺在一起。

第17題

2。

第18題

1B和4D。

第19題
沒有人。

第20題
2。

第21題
16英里。
公車：行經5 × 2 = 10英里。
走路：10的十分之一 = 1。
總計：5 + 10 + 1 = 16英里。
第22題
10。

第22題
10。

第23題
Red（紅色）。只有它是顏色。

第24題
45。
4 × 3 = 12，5 × 3 = 15，6 × 3 = 18
12 + 15 + 18 = 45

第25題
F。

第26題
2。各行和各列總和為10。

第27題
22個2V、5V和10V硬幣。

等級B：頂尖思維

第28題
7。只有它是奇數。

第29題
11。兩側的數相加可得中間的數。

第30題
20。這些數跨四組方格依序排列。

第31題
15。用3、1、1、1、2、1、1、2和3
相加等於15。

第32題
9塊錢（小愛9塊錢、珊珊6塊錢）。如
果珊珊有三倍，就有18塊錢，比原本
的總和多3塊錢（9 + 6 = 15）。

第33題
27。

第34題
我現在36歲、妮妮27歲，所以妮妮去
年26歲。
我27歲的時候（36 - 9），妮妮是18歲
（27 - 9），因此妮妮是18歲，即我現
在歲數的一半（36）。

第35題
21。▲代表6、■代表8、●代表4、米
代表7。

第36題
乘號（×）、加號（＋）和減號（－）。

第37題
2。2和它的倒影上下放在一起。

第38題

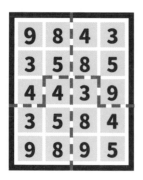

第39題
正確的房子是32號。

第40題
16。

第41題
9。

第42題
2C、3B和4A。

第43題
8。

第44題
E。E代表一個狀態或符號,其他都是實體。

第45題
256。這些數從左邊開始每次減半。

第46題
65。

第47題
14。其他數可以被4整除。

第48題
C。這樣可讓所有水平線、垂直線和對角線總和都是65。

第49題
E。

第50題
4。

第51題
9。每行的數總和是9。

第52題

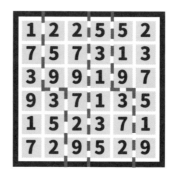

第53題
C。

第54題
ＡＢＨＩ。

第55題
19。

等級C:終極天才

第56題
68。

■ = 7；Ｘ = 11；Ｚ = 3；♥ = 17。

第57題
45。兩側的數相乘的結果顛倒擺放可得出中間的數。

第58題
最小為16;有兩條路徑。

第59題
9。下半部的區塊總和是正對面區塊的兩倍。

第60題
實心圓。依序看三角形頂端,再看底部。每個圓依序每次填入四分之一,直到變成實心,接著跳回填滿四分之一的狀態。

第61題
蛋;其他都是乳製品。
蜘蛛;其他都是昆蟲。
英格蘭;其他都位於歐洲大陸。
恆河;其他都是世界前五大河。
紐約;其他都是國家首都。
哈雷;其他都是汽車。
氣旋;其他都是雲的種類。

第62題
4和6。

第63題
13。

第64題
4。那個數由4個重疊的形狀包圍。

第65題
3。每個四分之一圓靠外側的較大數字減較小數字,其結果等於對面四分之一圓靠圓心處的數。

第66題
4。A乘以B除以C等於D。

第67題
除號(÷)、乘號(×)和減號(-)。

第68題
哈雷彗星。因為哈雷彗星平均76年才出現一次。

第69題
211415。編號是每位農夫的名字後三個字母在字母表的位置。U是第21個;N是第14個;O是第15個。

第70題
19。

第71題
12。

第72題
2。

第73題
1E、3A、3D和5C。

第74題
問號分別是「ㄦ」和「ㄨ」。這些注音符號是來自一、二、三、四、五、六、七、八、九的注音。

第75題
4。

第76題
B。

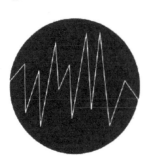

第77題
10。左邊的數加上面的數再減去右邊的數等於中間的數。

第78題
97。

第79題
D和E。

第80題
時針指向4，分針指向8。時針和分針會走到前一個數字兩倍的地方。時針從2、4、8走到16（12小時制的4點處），分針從1、2、4走到8。

第81題
3。

第82題
X。這些字母都以水平軸對稱。

第83題
一。注音符號按順序排列，每兩個注音符號一組，中間跳過兩個注音符號。

第84題
這個等式是用羅馬數字寫成的。錯誤的等式是12 + 17 = 45。正確的等式是20 + 25 = 45。

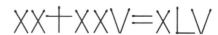